L'ARGENTERIE de la Maison Royale Portugaise

LES GERMAINS EN PORTUGAL

par Le Marquis da Foz

LISBONNE.
MDCCCLXXXVIIII.

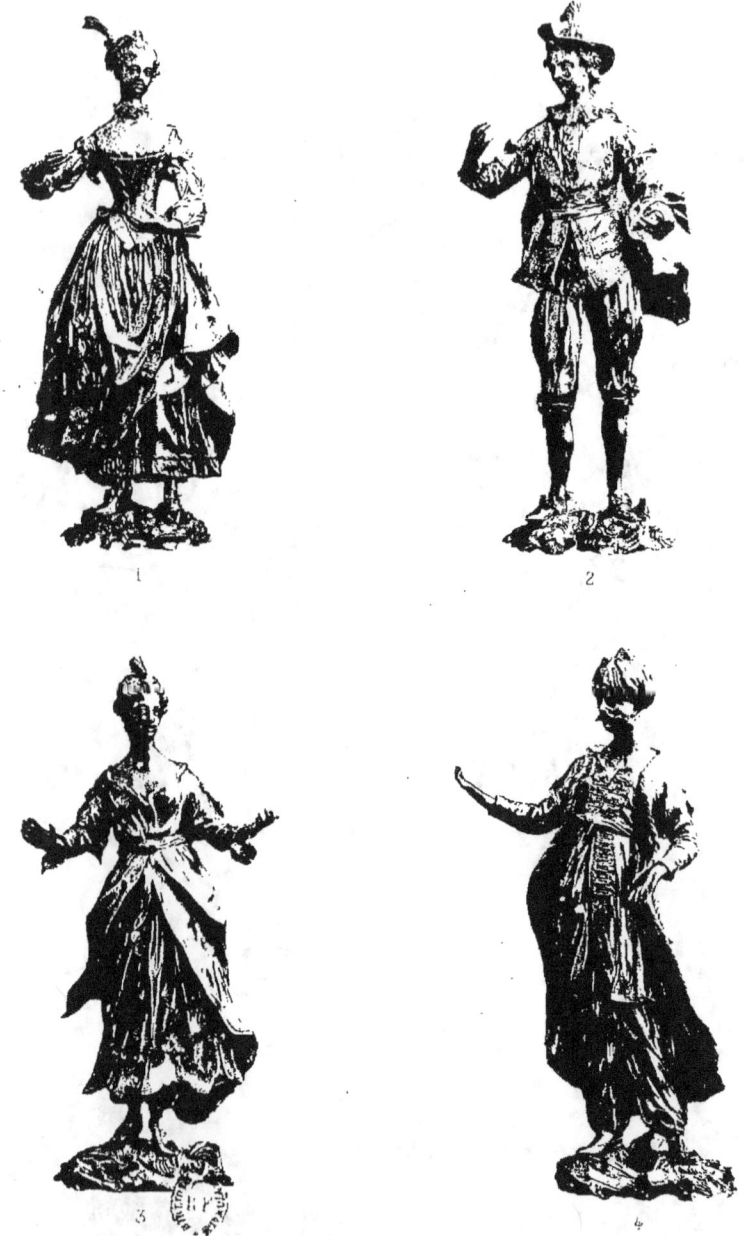

PL. II

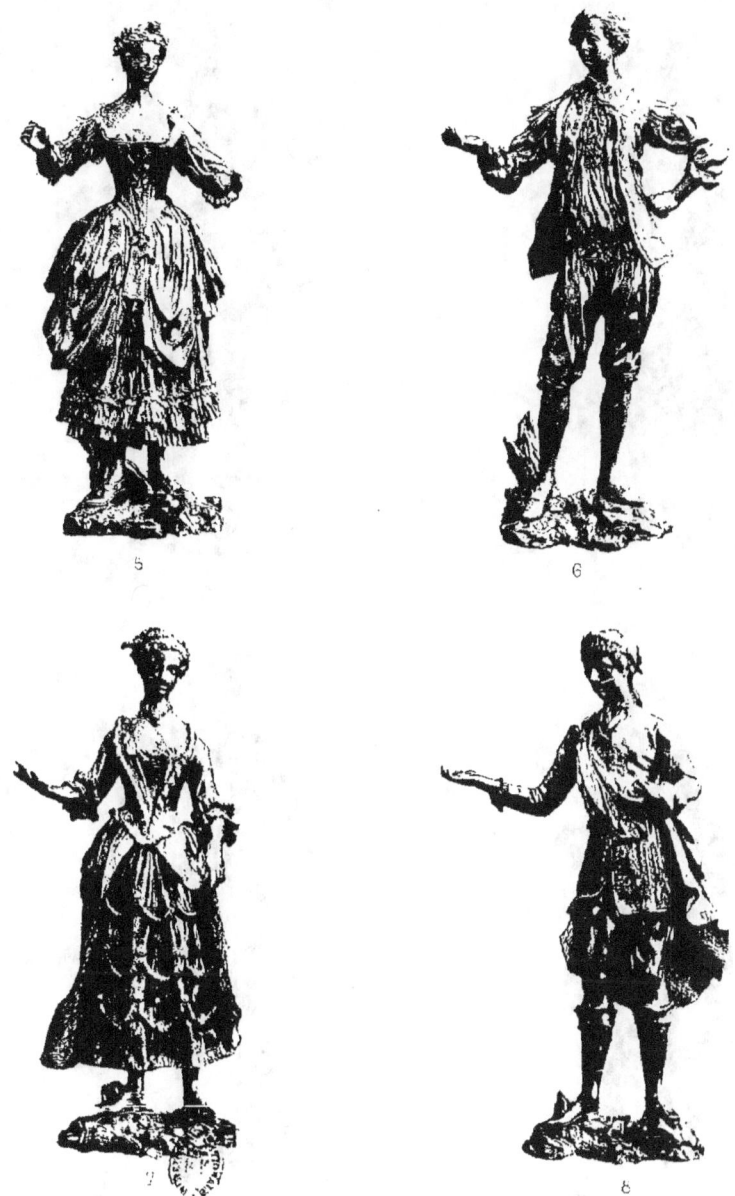

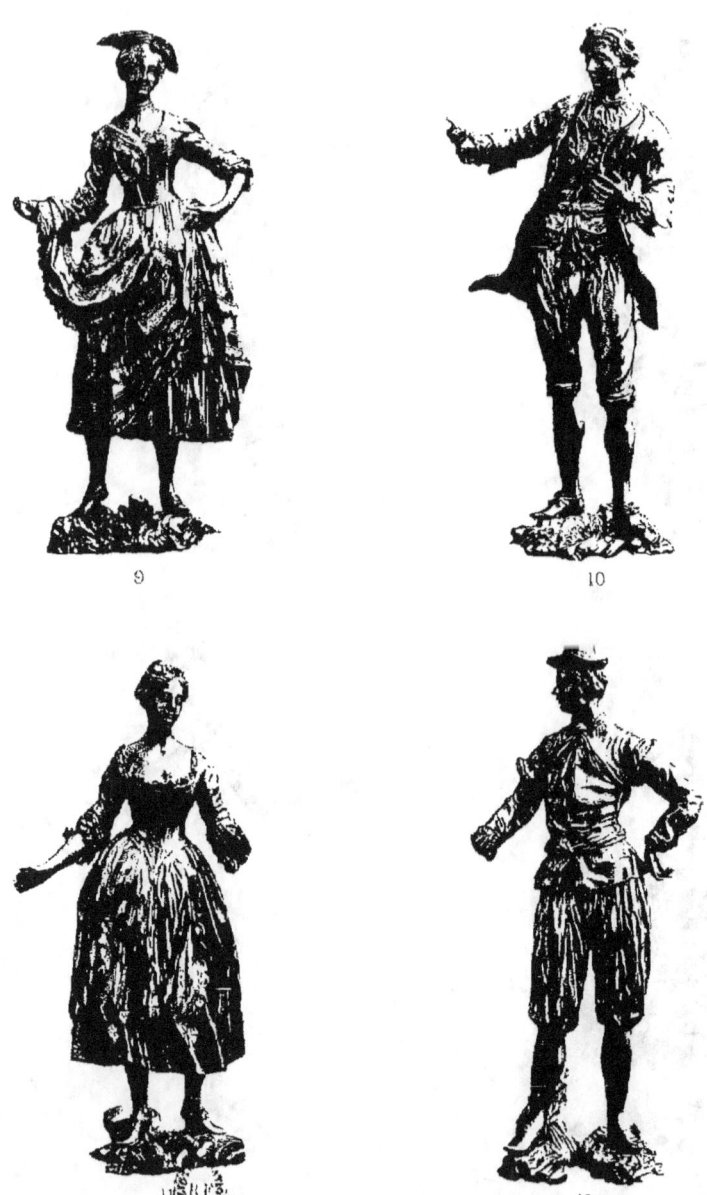

Pl. III.

Pl. IV

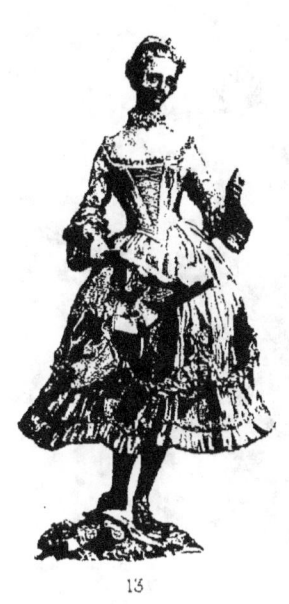
13

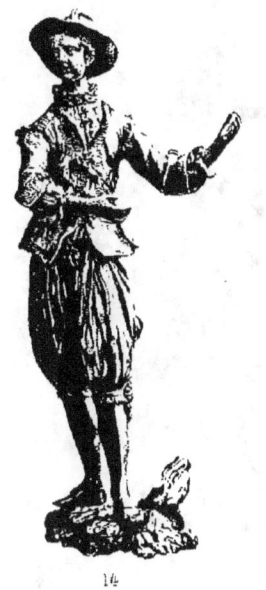
14

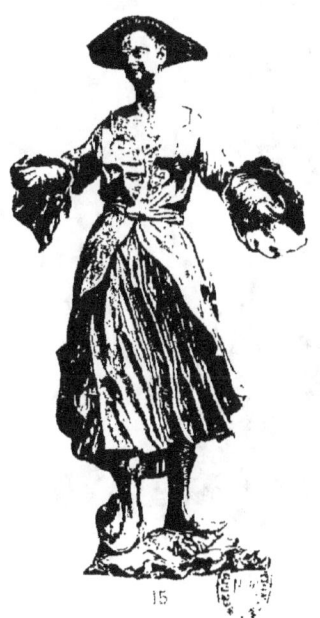
15

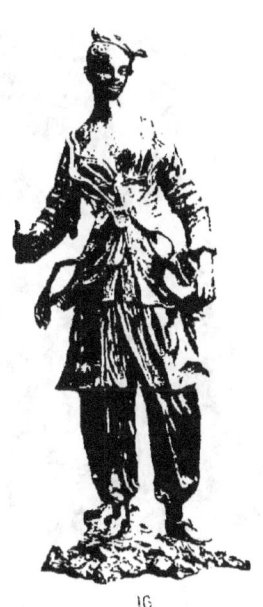
16

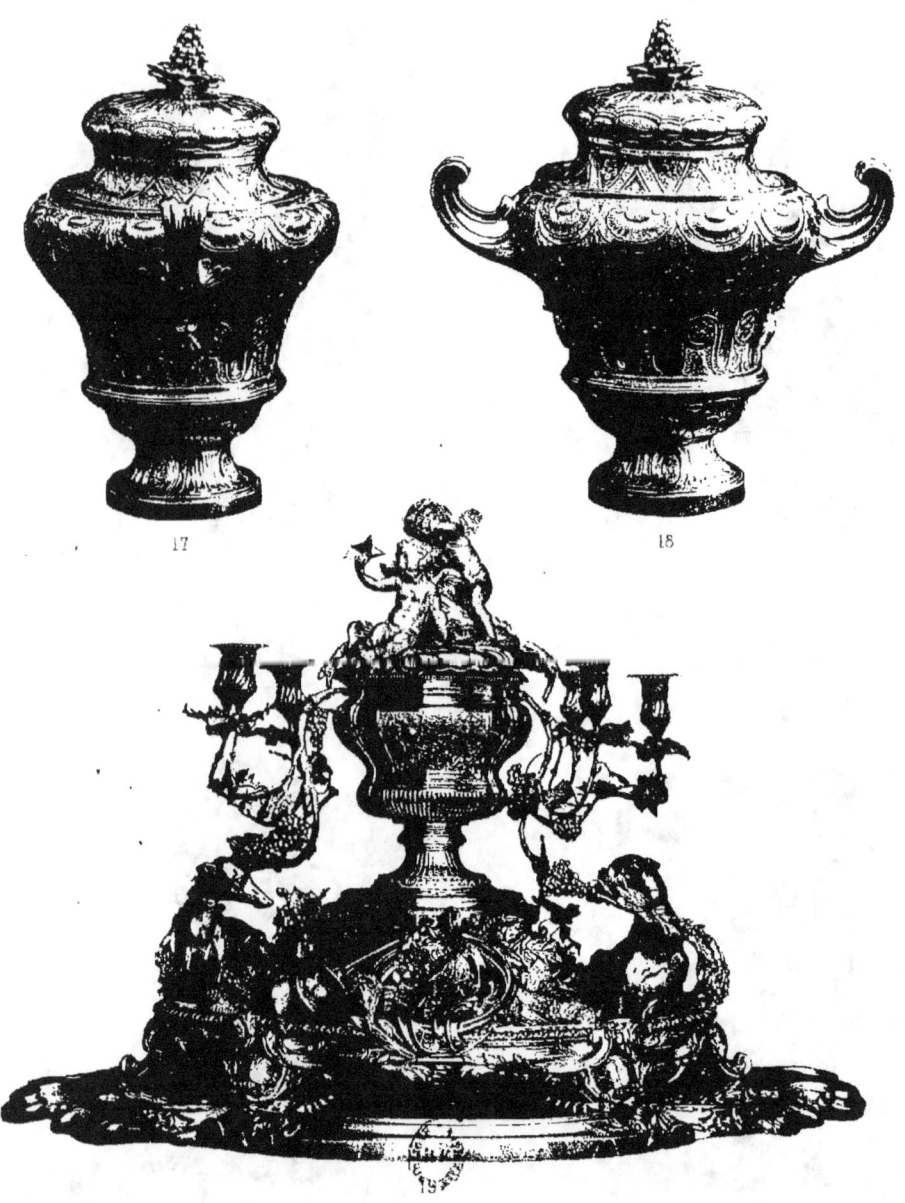

17 18

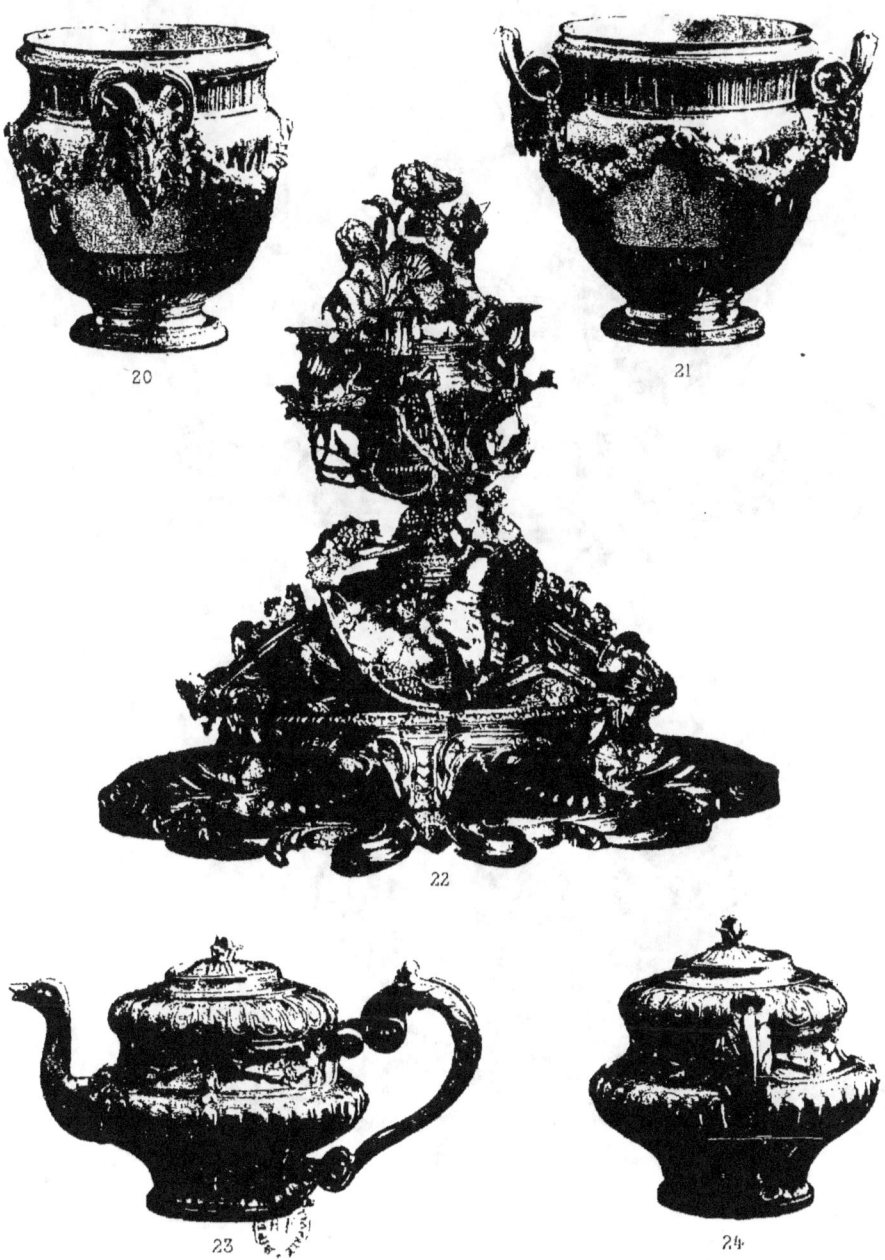

Pl. VI

PL. VII

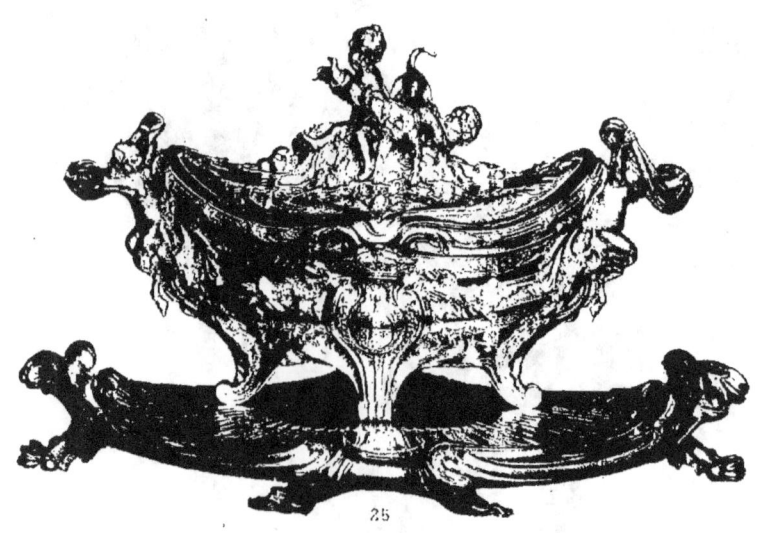

25

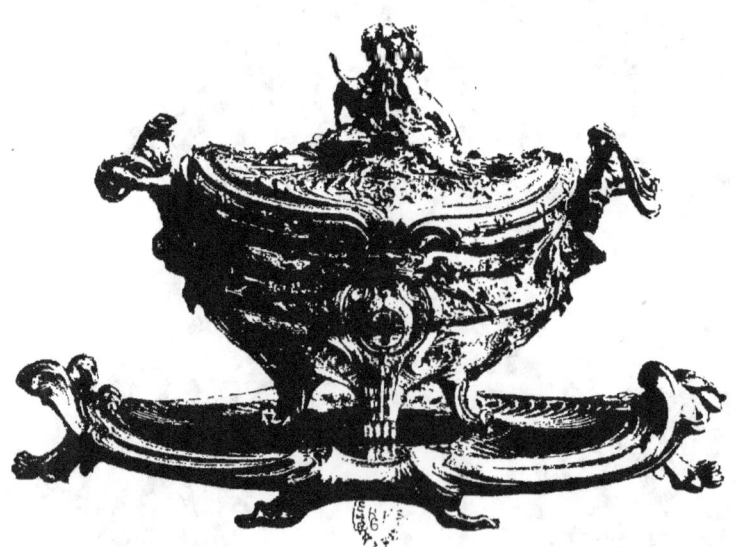

Pl. VII.

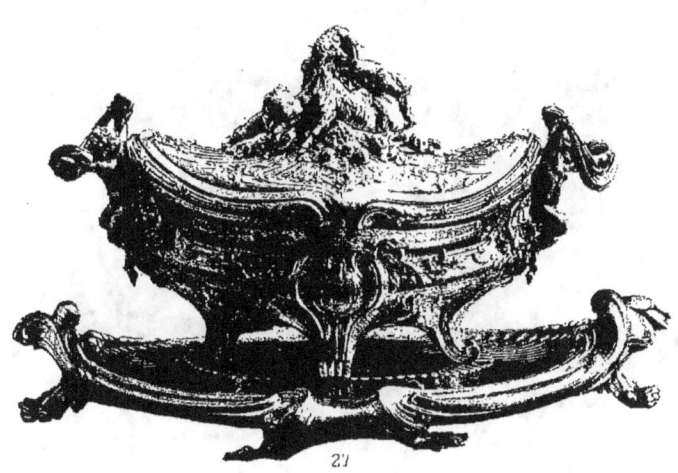

27

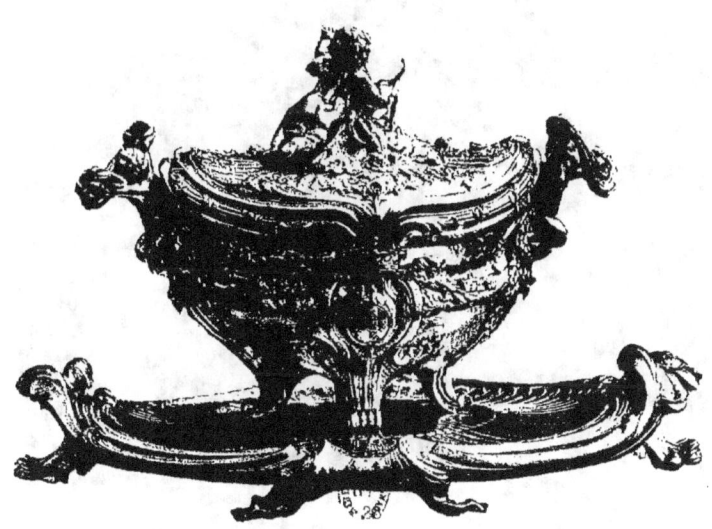

28

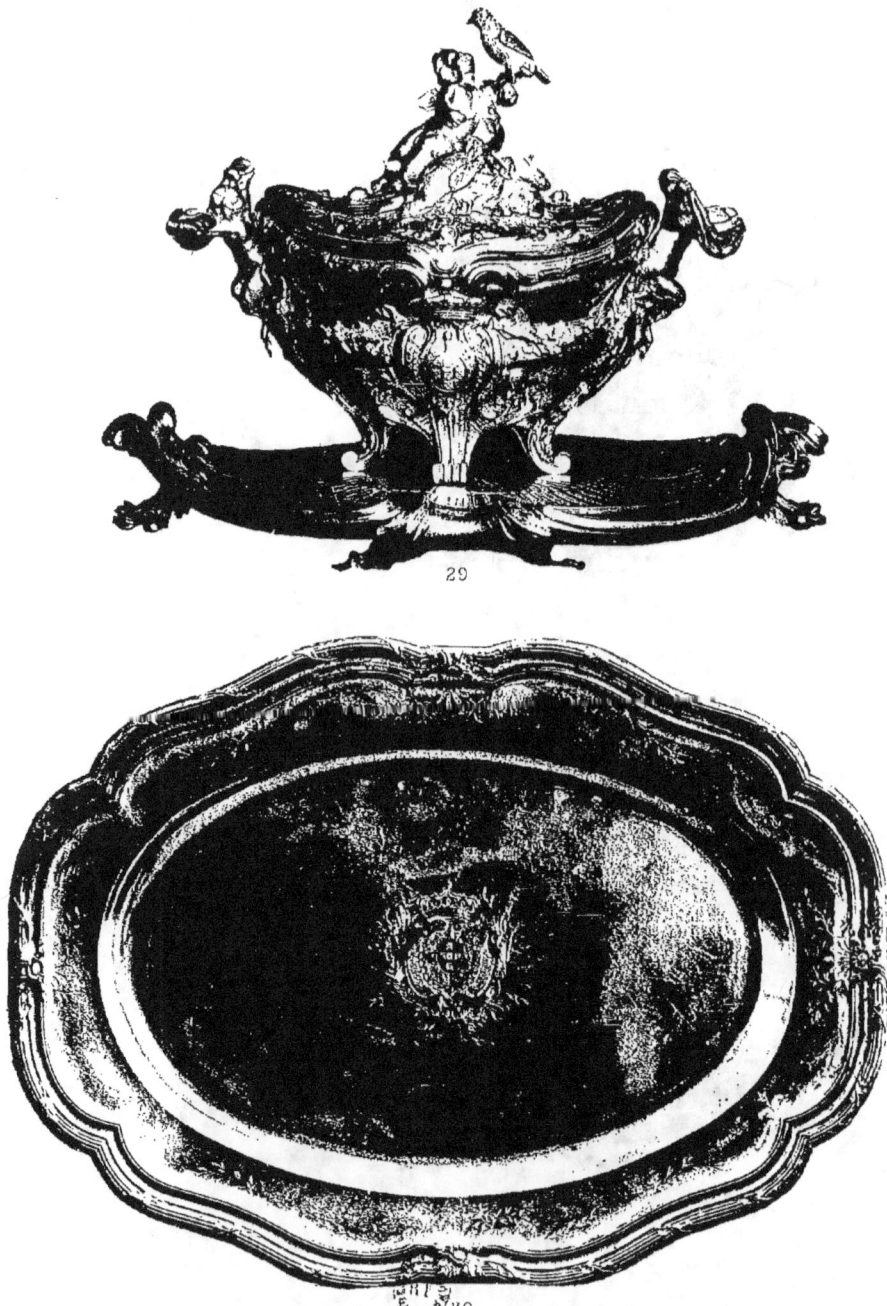

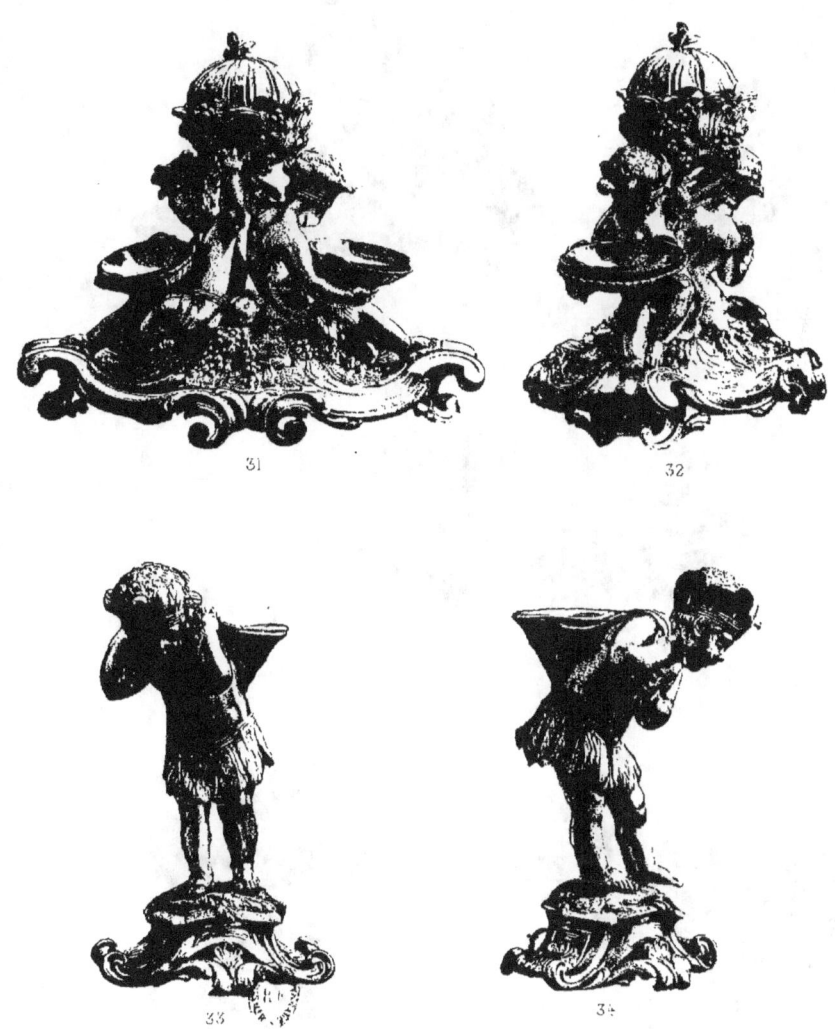

PL. XI

35

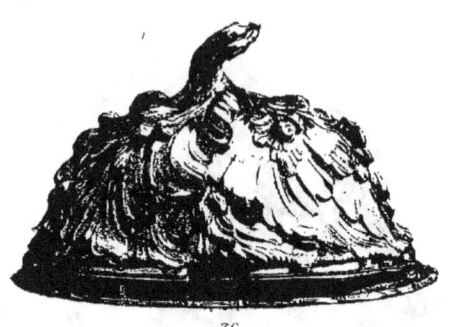
36

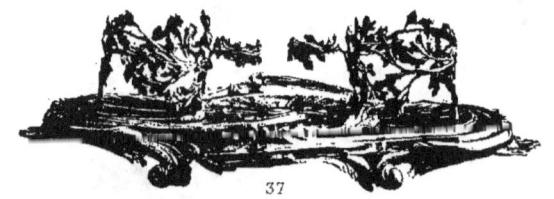
37

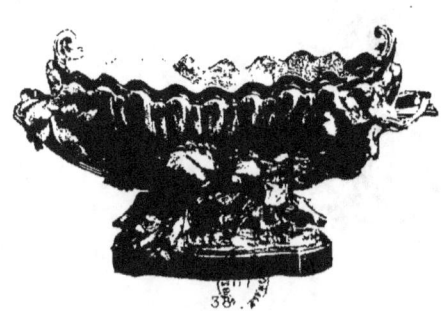
38

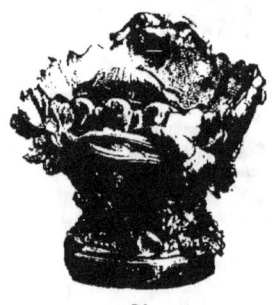
39

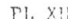

Pl. XII

40

41

42

44

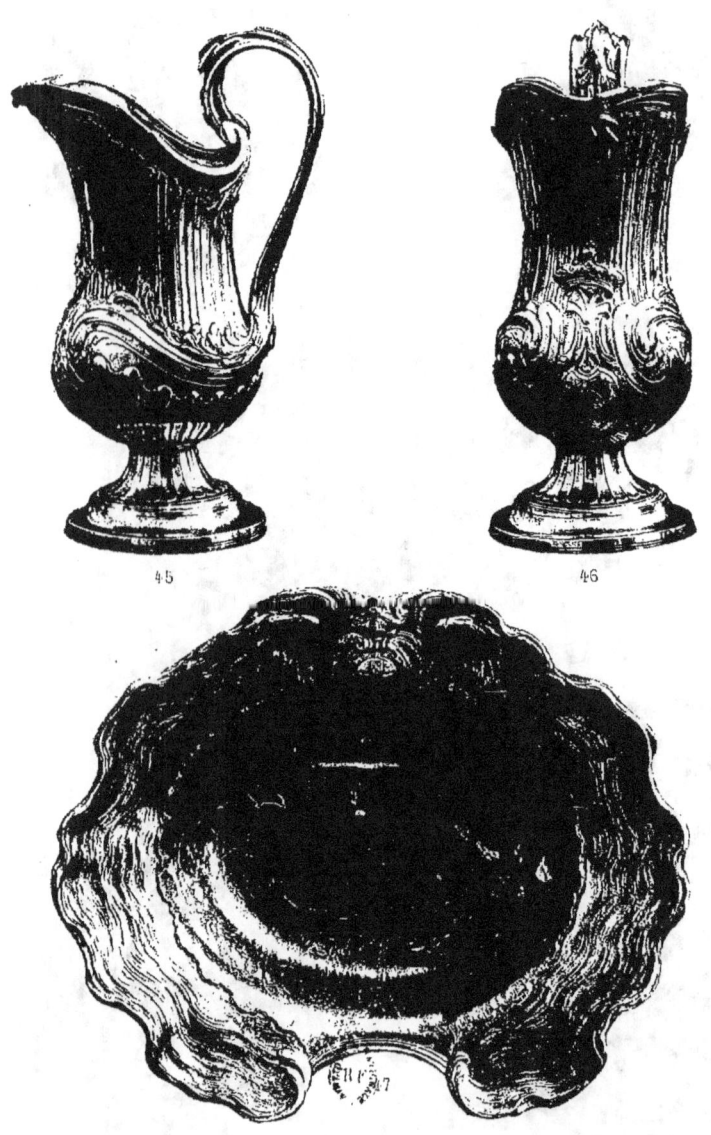

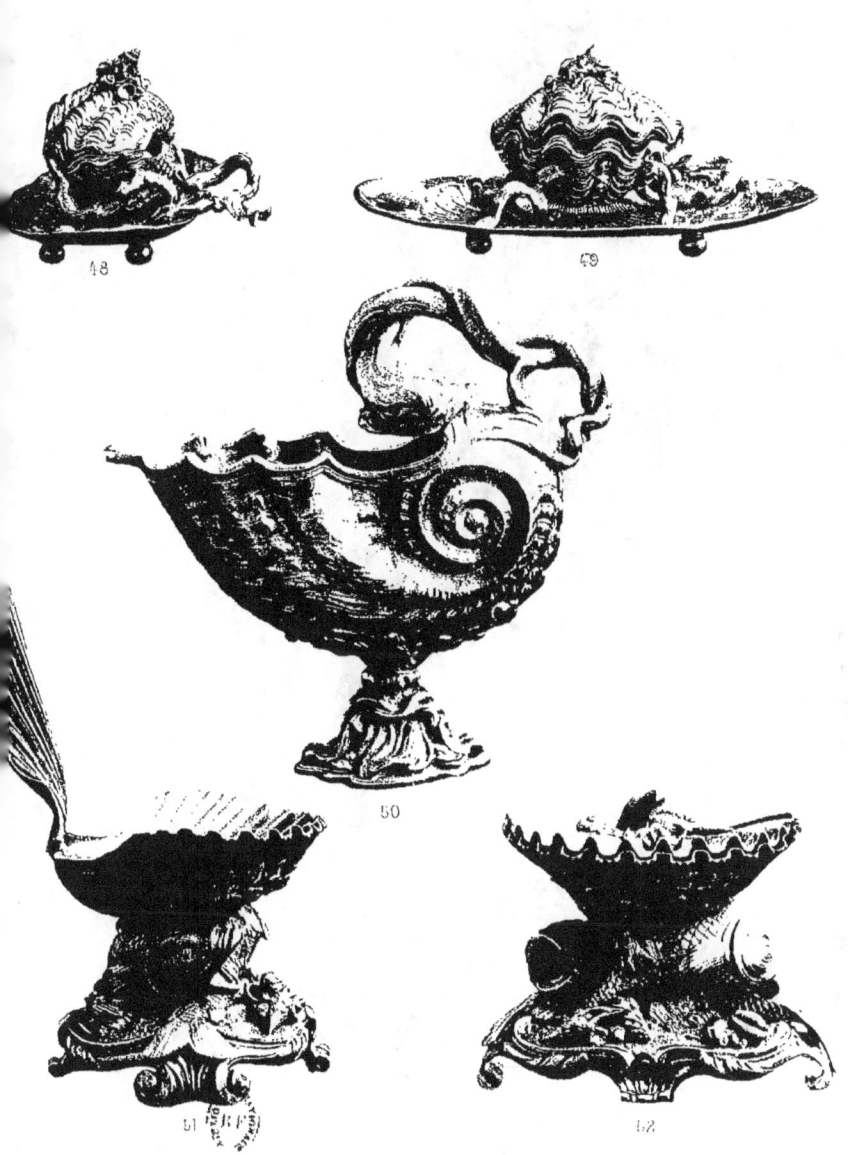

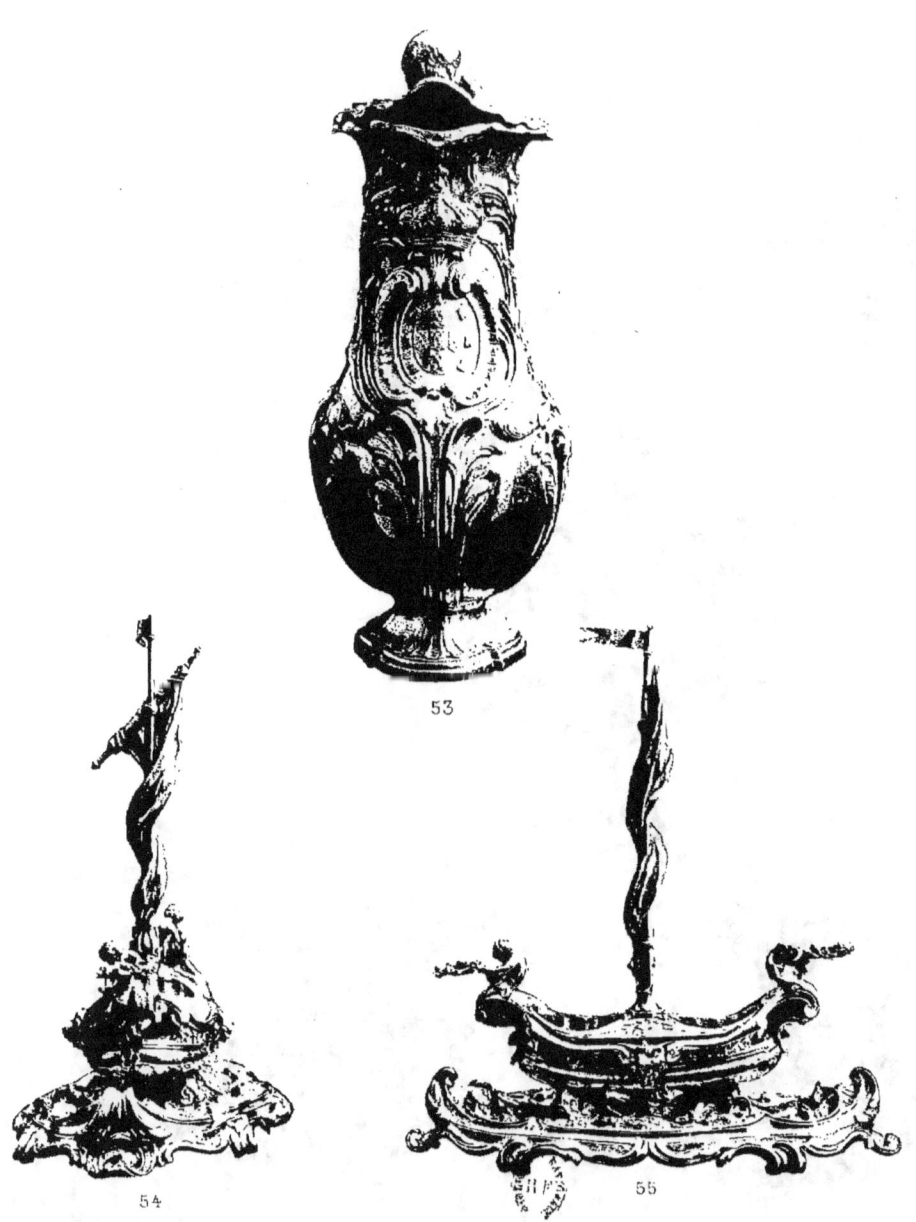

PL XVI.

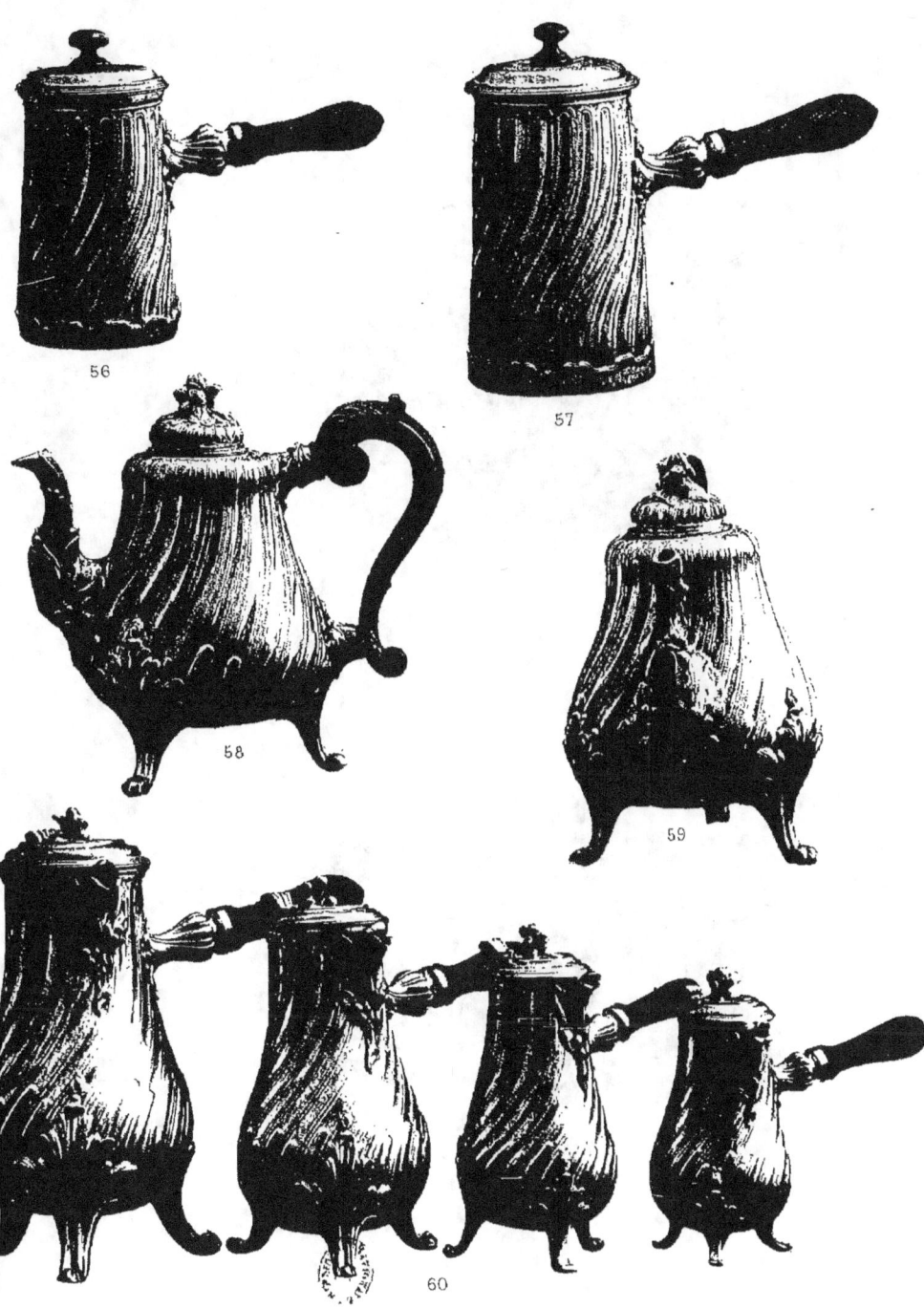

PL. XVII

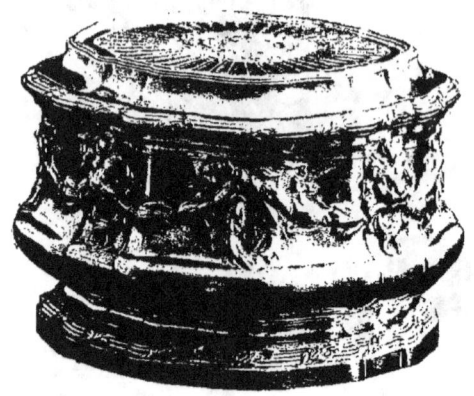

G1

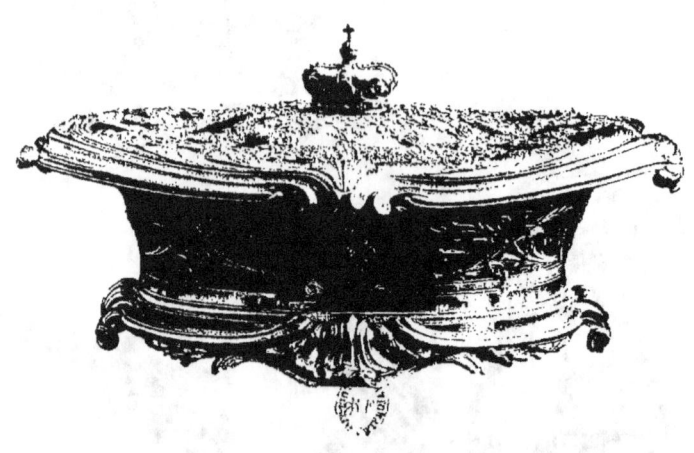

PL. XVIII

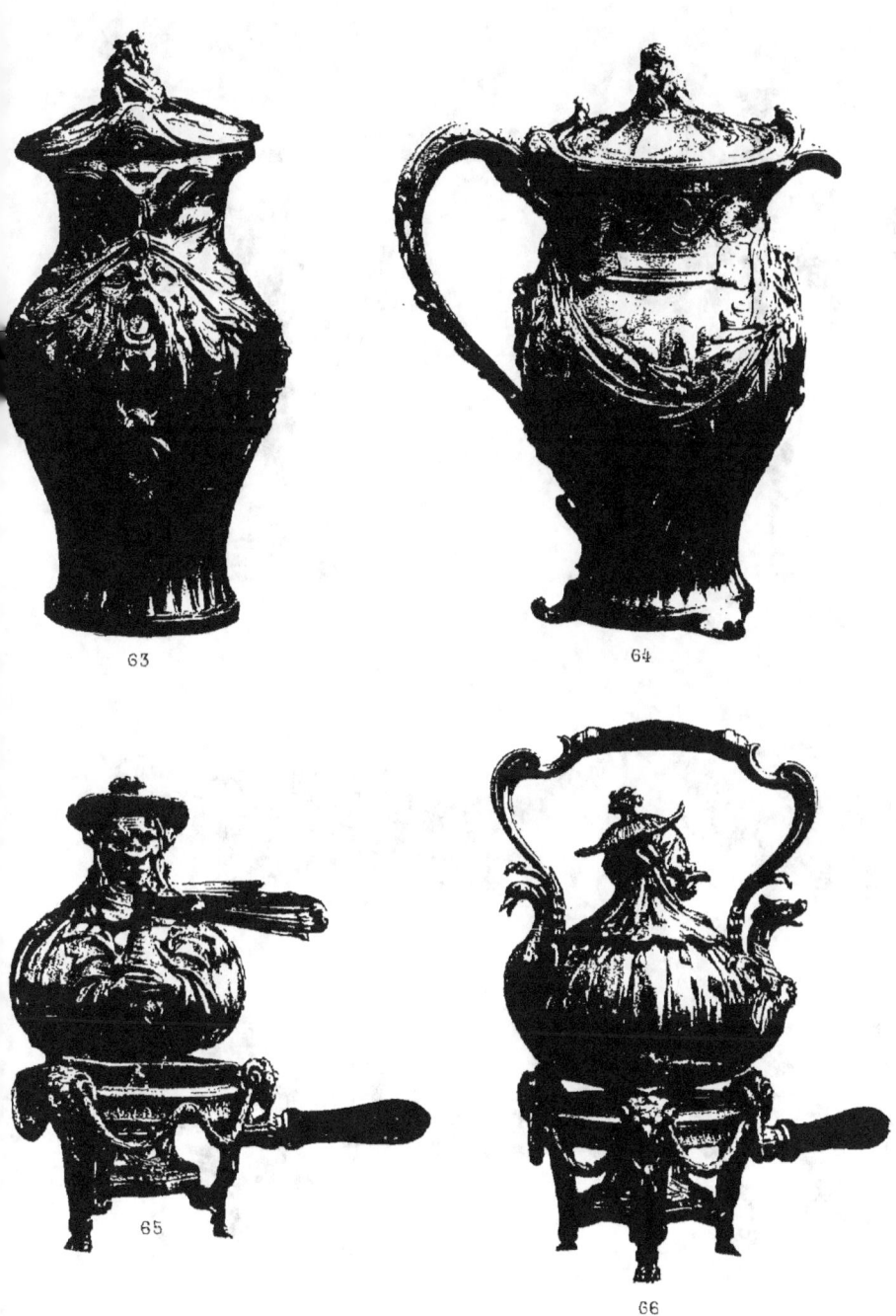

63 64

65 66

PL XIX

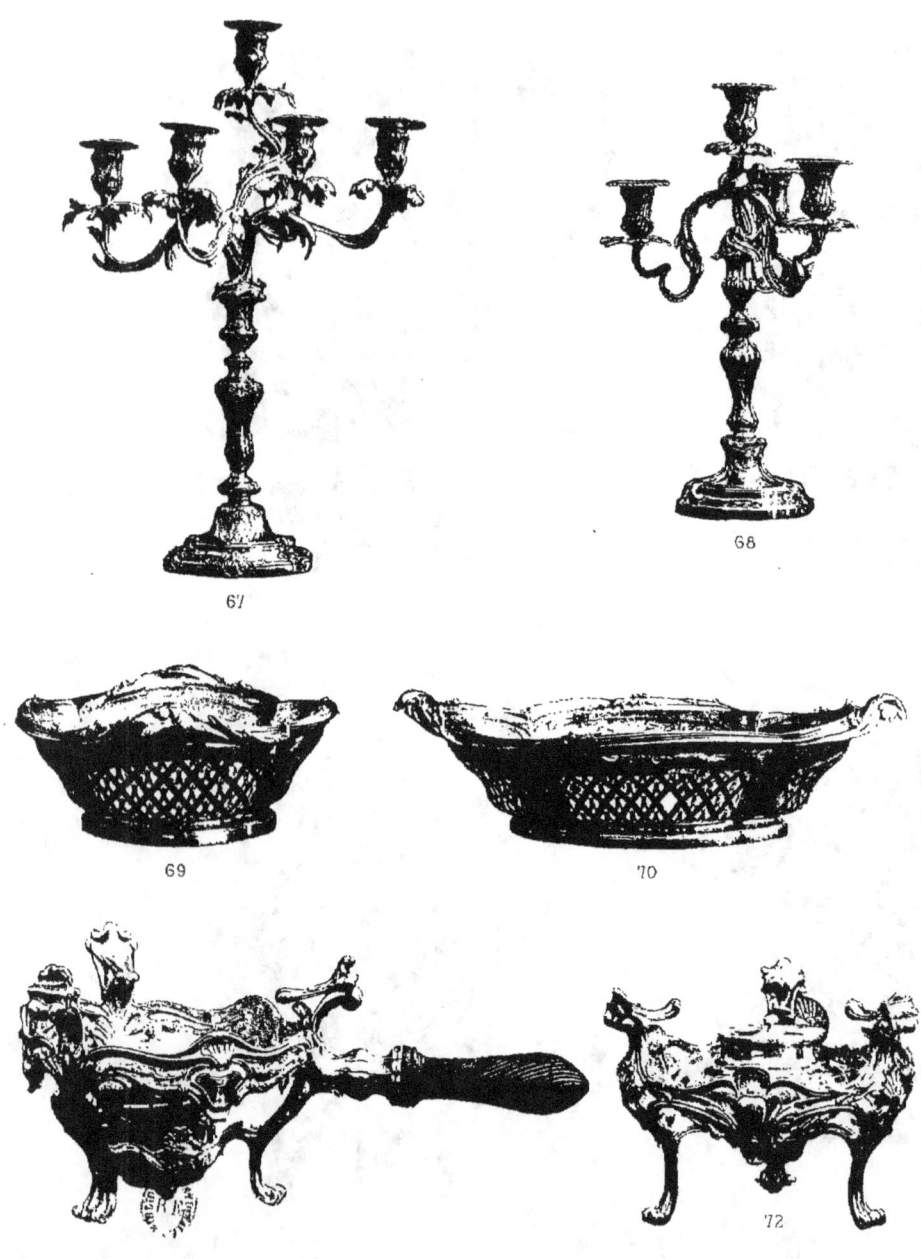

Pl. XX

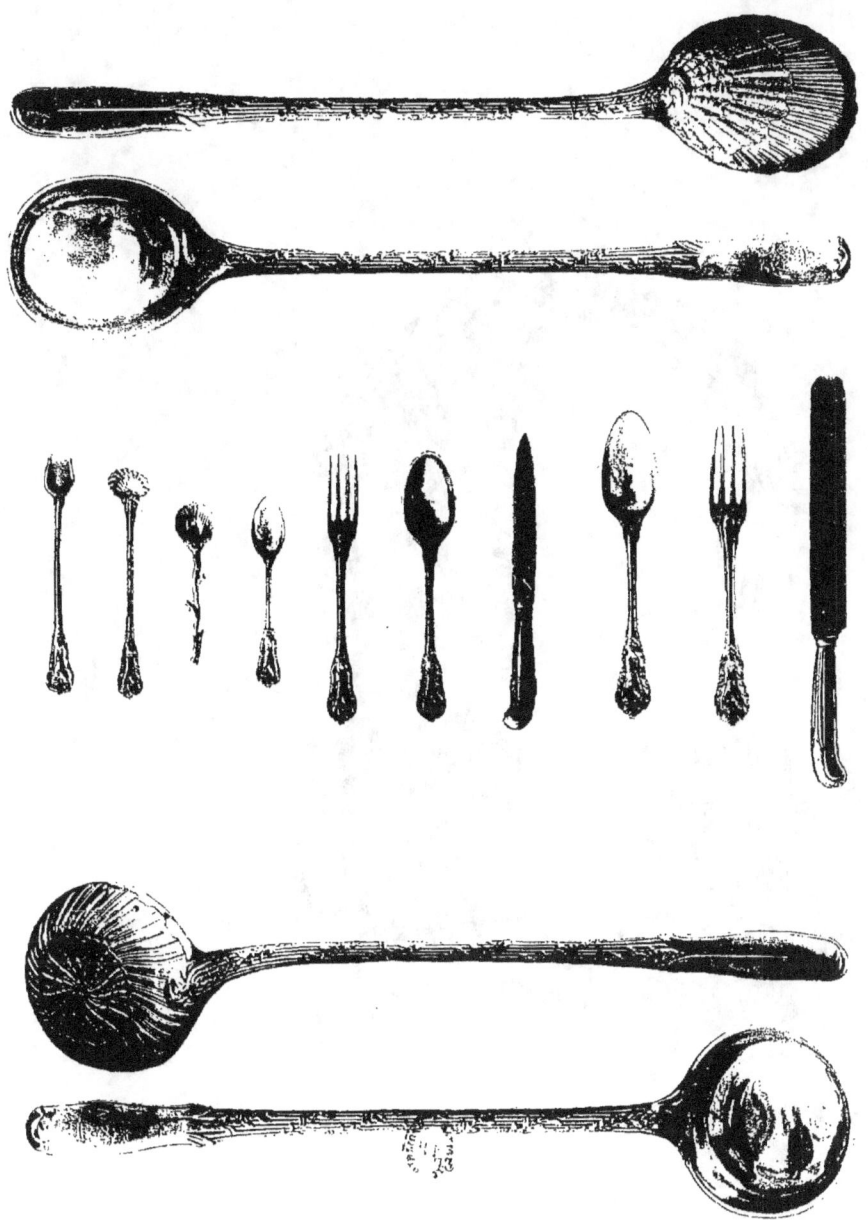

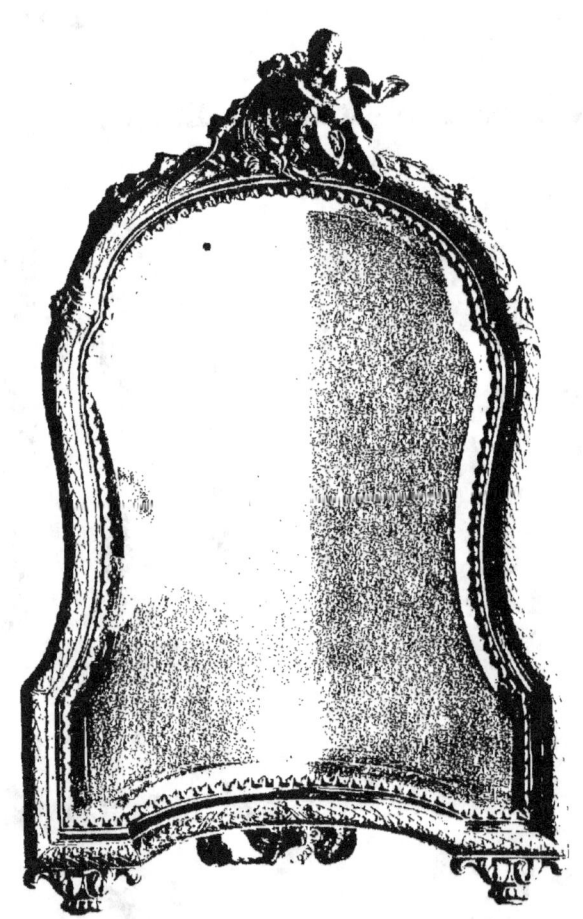
74

PL 22

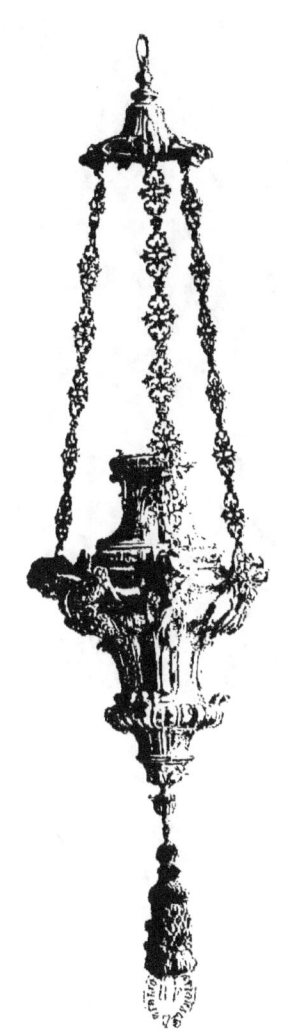